Playtime 陪伴鋼琴系列

拜爾 併用曲集

第一級　Level 1

編者｜何真真、劉怡君

音樂編曲製作｜何真真、劉怡君

插圖設計｜Pencil

美術編輯｜沈育姍

出版發行｜麥書國際文化事業有限公司
　　　　　台北市辛亥路一段40號4F
　　　　　TEL：886-2-23636166
　　　　　FAX：886-2-23627353

http：//www.musicmusic.com.tw

郵政劃撥帳號｜17694713

戶名｜麥書國際文化事業有限公司

中華民國96年7月 初版

U0037835

It's Playtime !

親愛的老師、小朋友：

歡迎來到「陪伴鋼琴系列」playtime 的音樂世界，讓我們一起來彈奏一首首動聽又有趣的曲子及探索各種不同的音樂風格。本系列的鋼琴課程是以拜爾程度為規劃藍本，精心設計出一套確實配合拜爾進度的併用教材，使老師和學習者使用起來容易上手。

本教材製作過程嚴謹，除了在選曲時仔細考慮曲子旋律、音域（手指位置）及難易適性之外，最大的特色是我們為每一首樂曲製作了優美好聽的伴奏卡拉，使學生更容易學習也更愛演奏。伴奏 CD 裡的音樂曲風非常多樣：古典、爵士、搖滾、New Age………甚至中國音樂，相信定能開啟學生的音樂視野，及激發他們的學習興趣！

伴奏卡拉CD也可做為學生音樂會之用，每首曲子皆有前奏、間奏與尾奏，過短的曲子適度反覆，設計完整，是學生鋼琴發表會的良伴。CD內容說明：單數曲目為範例曲，包含有鋼琴部分。雙數曲目為卡拉伴奏，鋼琴部分則是消音。

NO.1
小鳥去郊遊

（拜爾右手練習程度）

注意事項：前奏2小節

作曲：劉怡君
編曲：劉怡君

 CD/01.02

右手　**Moderato**（♩ = 108）

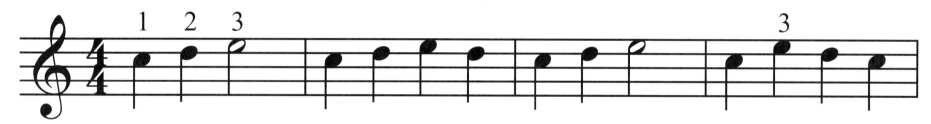

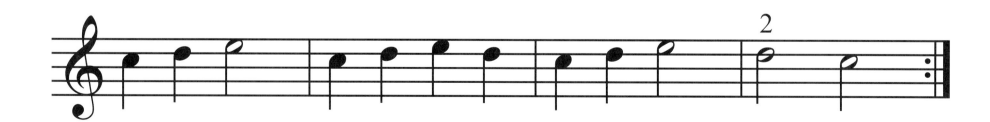

NO.2
向右搖滾

（拜爾右手練習程度）

注意事項：前奏8小節 / 反覆4遍

作曲：劉怡君

編曲：劉怡君

CD/03.04

右手　Lively（♩ = 220）

NO.3
媽媽不在家

（拜爾右手練習程度）

注意事項：前奏4小節 / 反覆3遍

作曲：美國曲改編

編曲：劉怡君

CD/05.06

右手　**Brightly**（♩= 120）

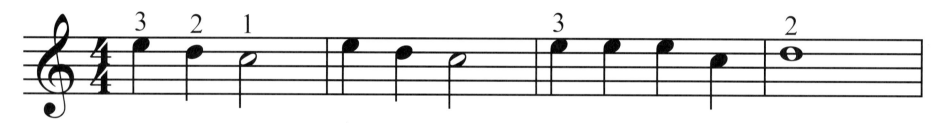

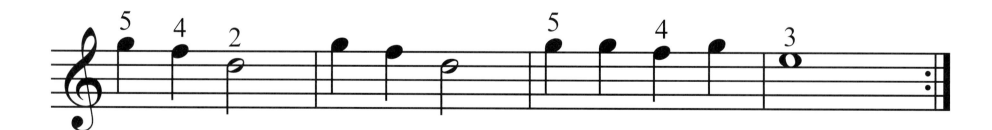

NO.4
右手打毛線

（拜爾右手練習程度）

注意事項：前奏8小節 / 間奏8小節

作曲：德布西+丹麥歌謠
編曲：劉怡君

CD/07.08

右手　Lightly（♩ = 200）

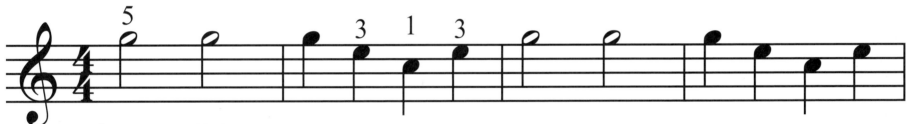

1st time　*mp*

2nd time　*f*

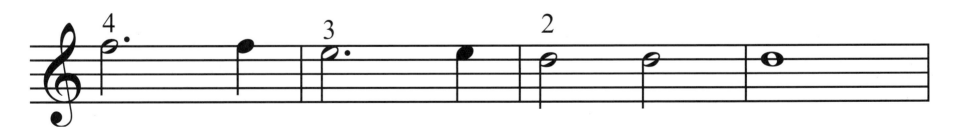

右手打毛線

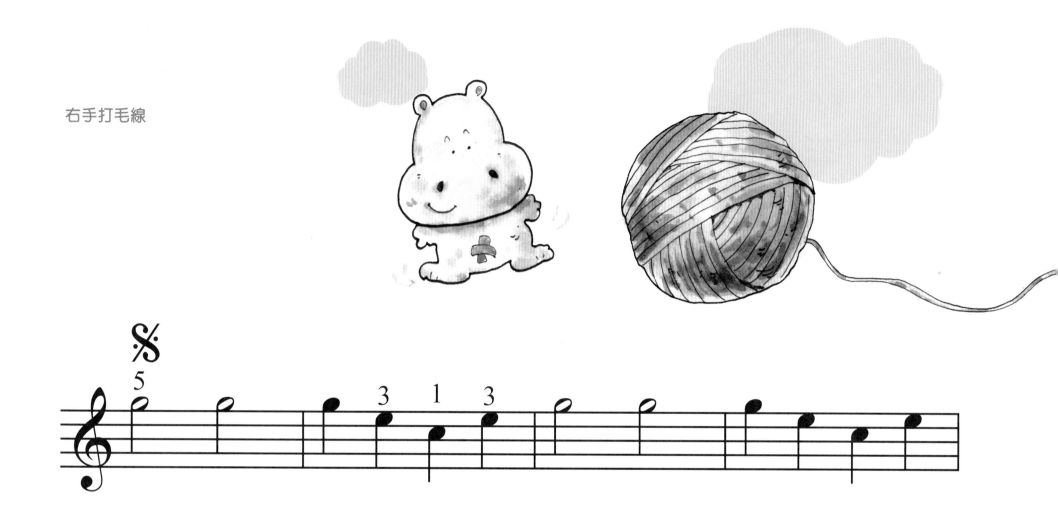

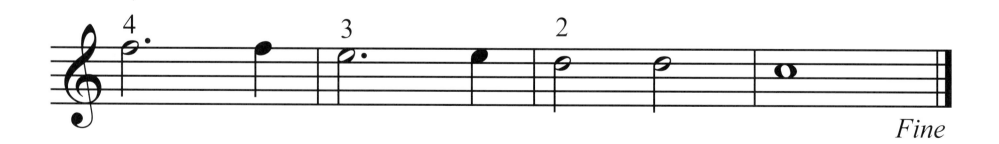

Fine

右手打毛線

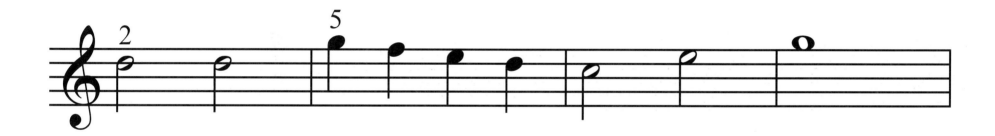

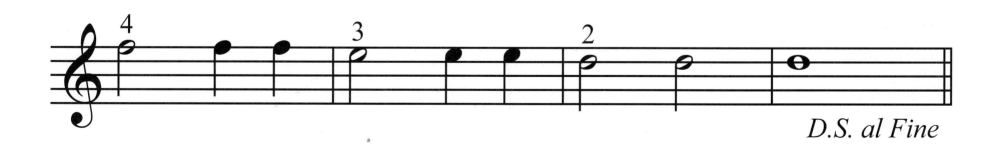

D.S. al Fine

NO.5
大象去郊遊

（拜爾左手練習程度）

注意事項：前奏2小節

作曲： 劉怡君
編曲： 劉怡君

 CD/09.10

左手　Moderato（♩ = 108）

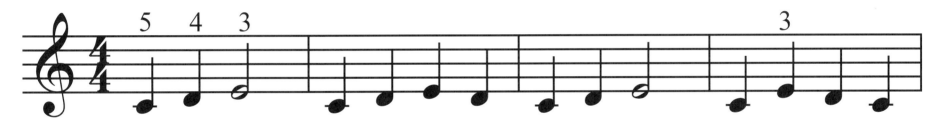

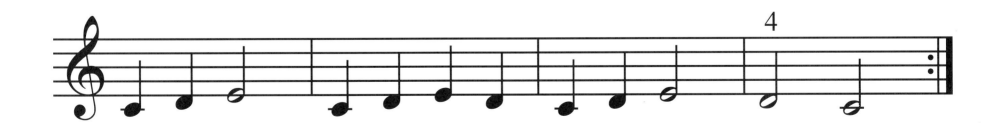

NO.6
向左搖滾

（拜爾左手練習程度）

注意事項：前奏8小節 / 反覆4遍

作曲：劉怡君
編曲：劉怡君

CD/11.12

左手　**Lively**（♩= 220）

NO.7
爸爸不在家
（拜爾左手練習程度）

注意事項：前奏4小節 / 反覆3遍

作曲：美國曲改編
編曲：劉怡君

CD/13.14

左手　**Brightly**（♩ = 120）

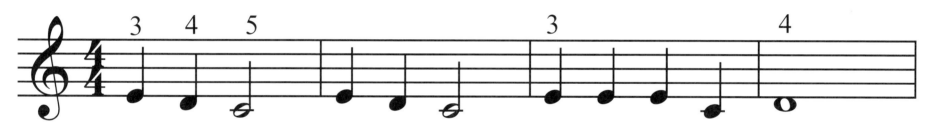

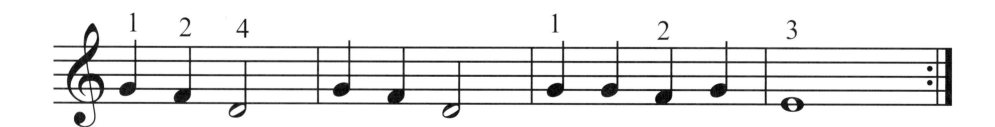

NO.8
左手打毛線

（拜爾左手練習程度）

注意事項：前奏8小節 / 間奏8小節

作曲：德布西+丹麥歌謠

編曲：劉怡君

左手　Lightly（♩ = 200）

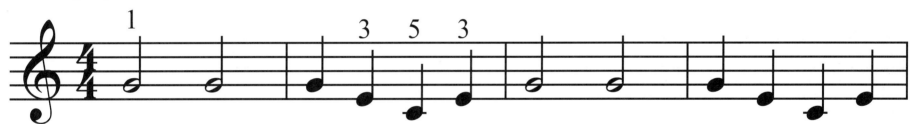

1st time　***mp***

2nd time　***f***

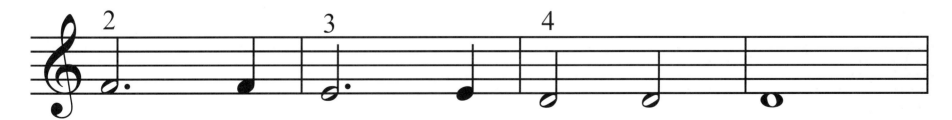

左手打毛線

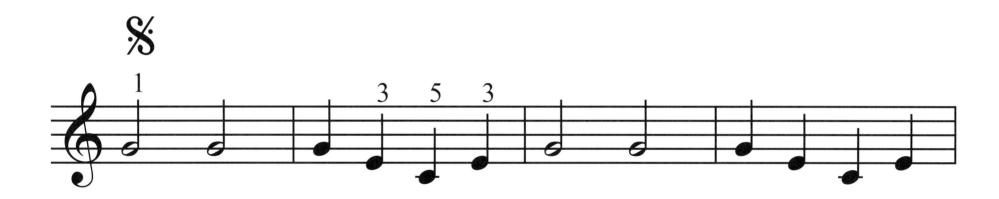

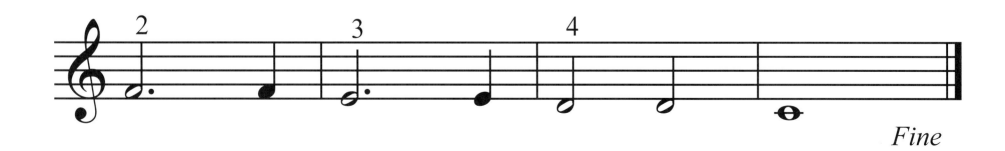

Fine

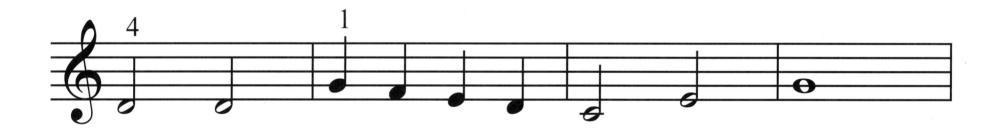

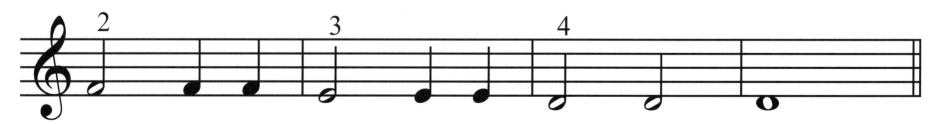

D.S. al Fine

NO.9
泰山...歐依吼

（拜爾雙手練習程度）

注意事項：前奏8小節 / 間奏8小節

作曲：何真真
編曲：何真真

CD/17.18

雙手　**Allegretto**（♩ = 110）

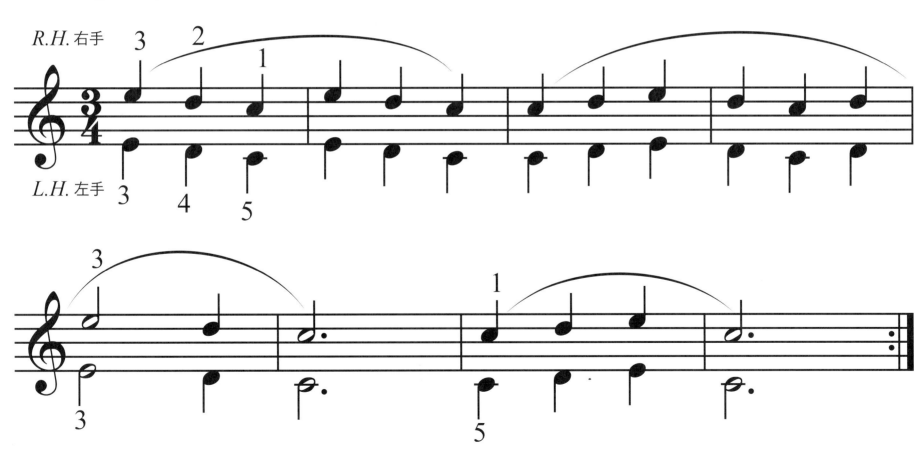

NO.10
叢林探險

（拜爾雙手練習程度）

注意事項：前奏4小節 / 間奏4小節

作曲：劉怡君
編曲：劉怡君

雙手 **Allegro** (♩ = 140)

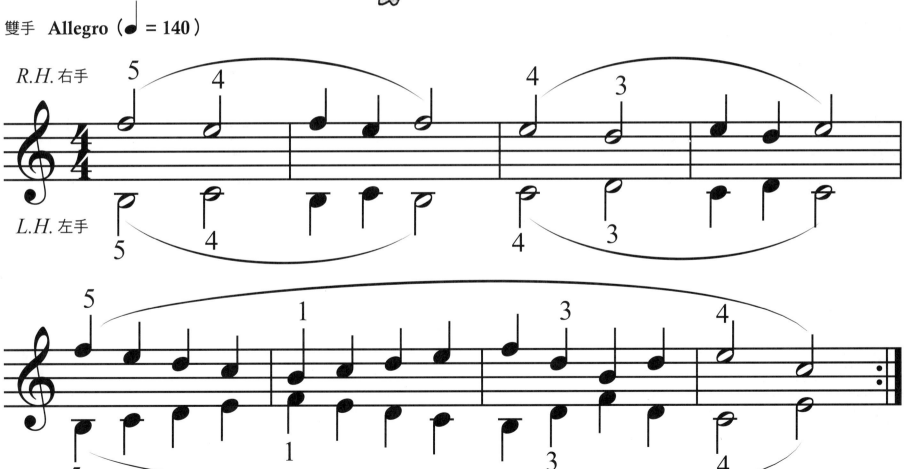

NO.11
桃莉的搖籃曲

（拜爾雙手練習程度）

注意事項：前奏2小節 / 間奏2小節

作曲： 佛瑞
編曲： 劉怡君

CD/21.22

雙手　Gently（ ♩ = 120 ）

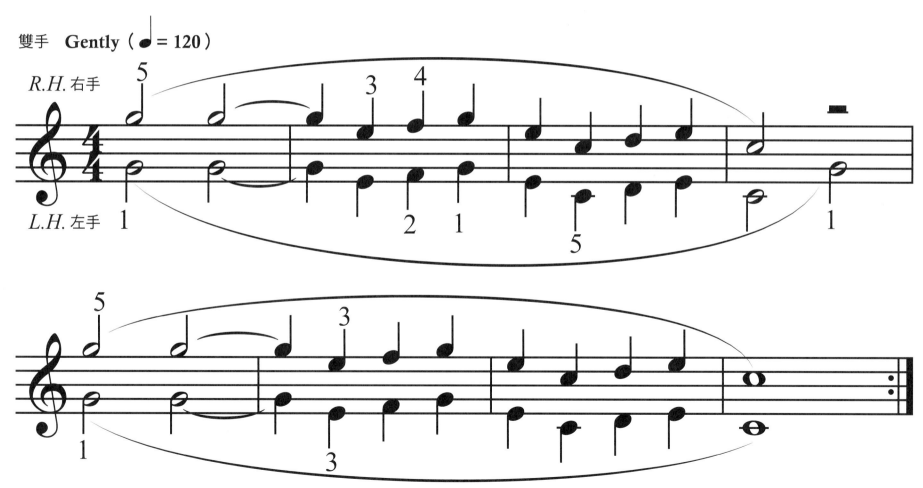

NO.12
飛翔的蜻蜓

（拜爾No.1程度）

注意事項：前奏11小節 / 間奏8小節

作曲：何真真
編曲：何真真

CD/23.24

右手 **Moderato**（♩ = 100）

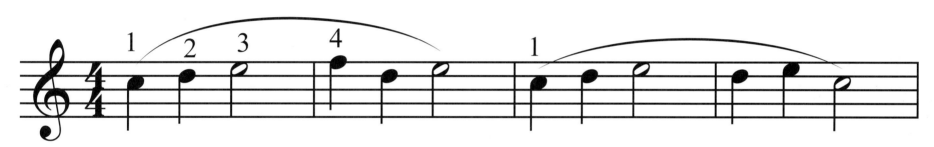

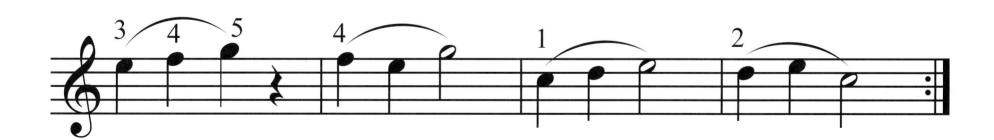

19

NO.13
扭扭布魯斯

（拜爾No.1程度）

注意事項：前奏4小節

作曲：何真真
編曲：何真真

CD/25.26

右手　**Allegro**（♩ = 133）

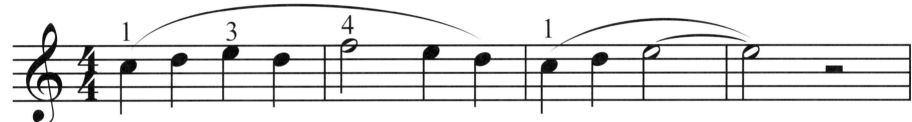

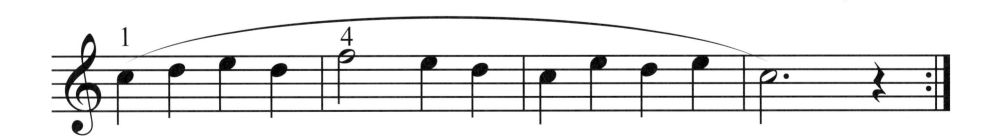

NO.14
頑皮的巴松管

（拜爾No.1程度）

注意事項：前奏4小節 / 間奏8小節

作曲：何真真
編曲：何真真

CD/27.28

右手　**Allegretto**（♩ = 118）

21

NO.15
滑溜的義大利麵

（拜爾No.1程度）

注意事項：前奏5小節 / 間奏8小節

作曲：何真真
編曲：何真真

CD/29.30

右手　Allegretto（ ♩ = 104 ）

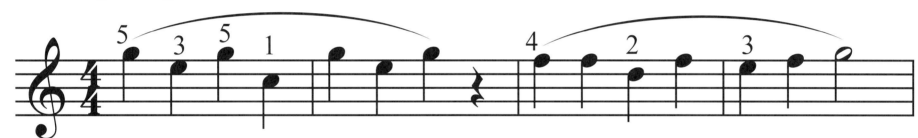

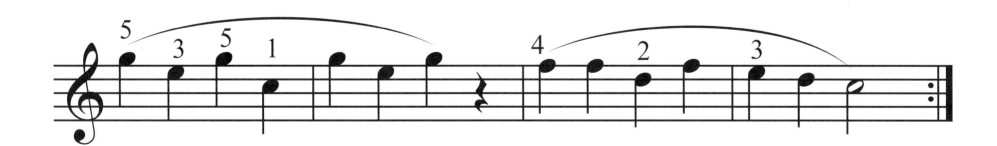

NO.16
休息的蜻蜓

（拜爾No.2程度）

注意事項：前奏11小節 / 間奏8小節

作曲：何真真
編曲：何真真

CD/31.32

左手　Moderato（♩= 100）

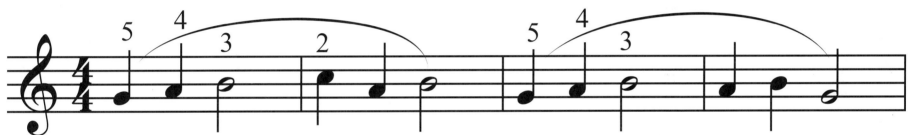

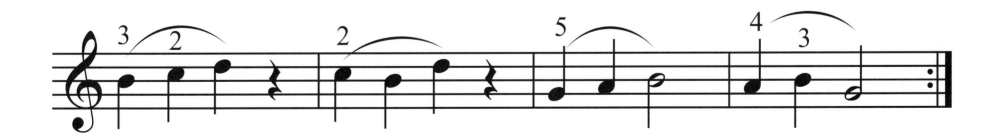

23

NO.17
跳跳布魯斯

（拜爾No.2程度）

注意事項：前奏4小節

作曲：何真真

編曲：何真真

CD/33.34

左手 **Allegro** （♩ = 133）

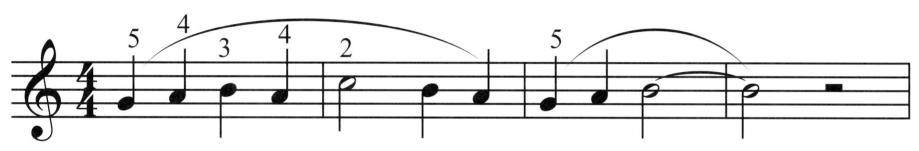

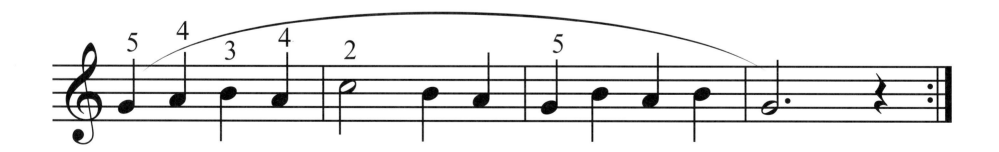

NO.18
好動的巴松管

（拜爾No.2程度）

注意事項：前奏4小節 / 間奏8小節

作曲：何真真
編曲：何真真

CD/35.36

左手　**Allegretto** (♩ = 118)

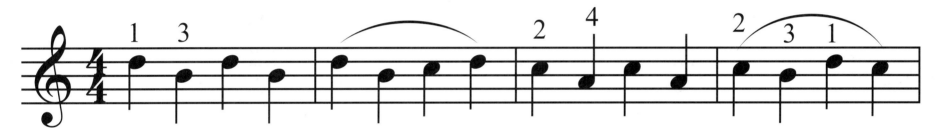

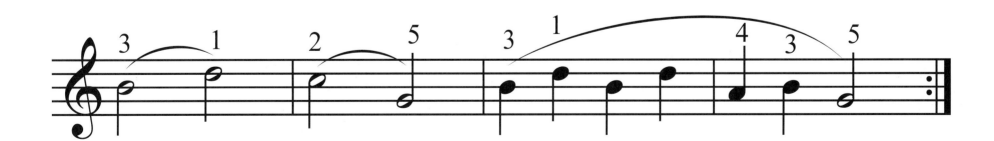

乖乖的義大利麵

（拜爾No.2程度）

注意事項：前奏5小節 / 間奏8小節

作曲：何真真
編曲：何真真

CD/37.38

左手 **Allegretto** （♩ = 104）

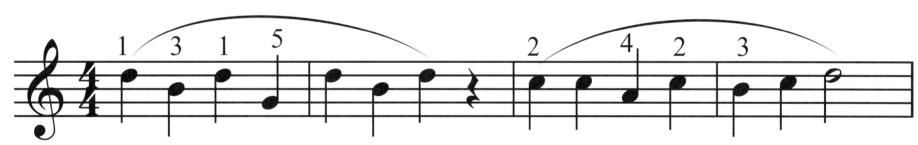

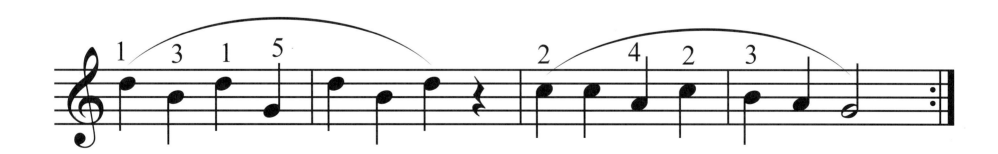

NO.20
中國舞曲

（拜爾1-2綜合應用）

注意事項：前奏2小節

作曲：柴可夫斯基
編曲：劉怡君

● CD/39.40

雙手 **Moderato**（♩ = 110）

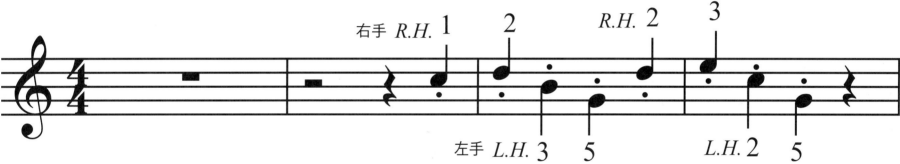

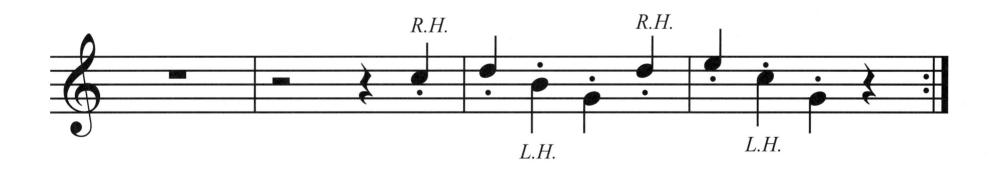

NO.21
兔子在跳舞

（拜爾1-2綜合應用）

注意事項：前奏2小節 / 間奏2小節

作曲： 何真真
編曲： 何真真

CD/41.42

雙手　Allegretto（♩ = 116）

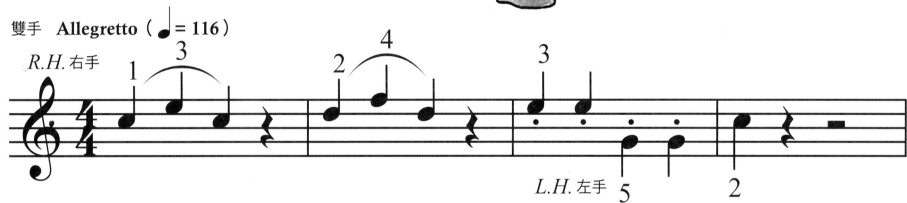

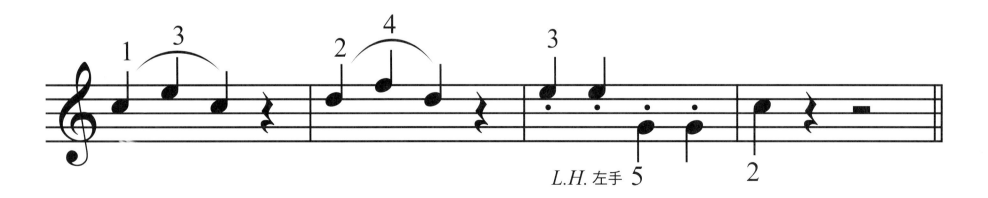

兔子在跳舞

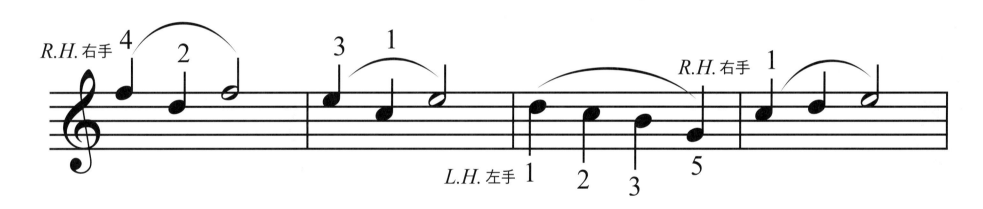

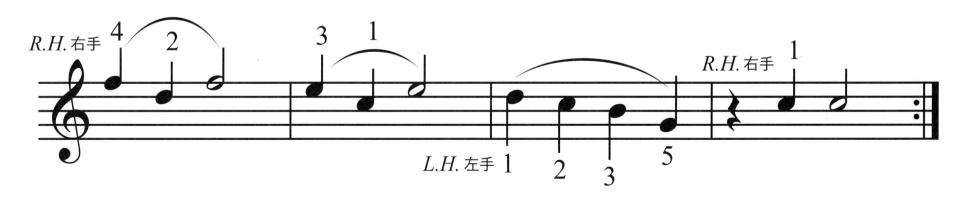

NO.22
流星

（拜爾1-2綜合應用）

注意事項：前奏8小節 / 間奏4小節

作曲：何真真
編曲：何真真

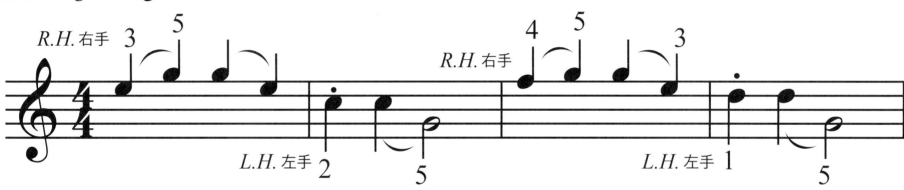

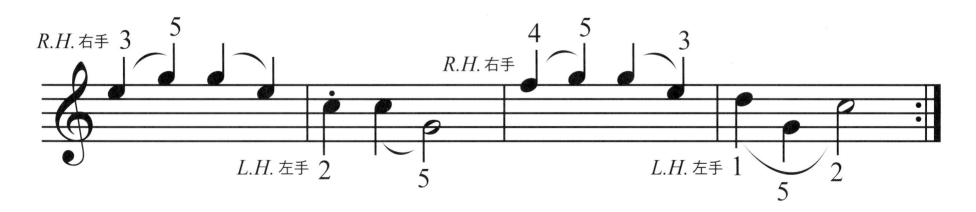

鋼琴晉級證書

𝕮𝖊𝖗𝖙𝖎𝖋𝖎𝖈𝖆𝖙𝖊 𝕺𝖋 𝕻𝖎𝖆𝖓𝖔 𝕻𝖊𝖗𝖋𝖔𝖗𝖒𝖎𝖓𝖌

茲證明 學生
This certificate verifies

已完成 **拜爾併用曲集 第一級** 課程
has completed the course of Playtime Piano Course Level 1

並取得進入第二級資格
and may proceed to Level 2

恭禧你！
Congratulations

老師 *teacher*

日期 *date*

麥書文化

《單數號曲目》

為完整音樂，加入鋼琴彈奏的部份，建議老師在教導每一首樂曲之前，先與學生共同讀譜，並配合聆聽CD中完整音樂一次，使學生對整首曲子的進行有全盤的了解。

《雙數號曲目》

為伴奏音樂，鋼琴部份消音，學生練熟曲子之後，應該配合伴奏音樂彈奏，老師也能藉此評估學生的熟練度、節奏感、技巧及音樂性。

Track 01	（樂譜01）小鳥去郊遊
Track 02	（樂譜01）伴奏音樂 / 小鳥去郊遊
Track 03	（樂譜02）向右搖滾
Track 04	（樂譜02）伴奏音樂 / 向右搖滾
Track 05	（樂譜03）媽媽不在家
Track 06	（樂譜03）伴奏音樂 / 媽媽不在家
Track 07	（樂譜04）右手打毛線
Track 08	（樂譜04）伴奏音樂 / 右手打毛線
Track 09	（樂譜05）大象去郊遊
Track 10	（樂譜05）伴奏音樂 / 大象去郊遊
Track 11	（樂譜06）向左搖滾
Track 12	（樂譜06）伴奏音樂 / 向左搖滾
Track 13	（樂譜07）爸爸不在家
Track 14	（樂譜07）伴奏音樂 / 爸爸不在家
Track 15	（樂譜08）左手打毛線
Track 16	（樂譜08）伴奏音樂 / 左手打毛線
Track 17	（樂譜09）泰山…歐依吼
Track 18	（樂譜09）伴奏音樂 / 泰山…歐依吼
Track 19	（樂譜10）叢林探險
Track 20	（樂譜10）伴奏音樂 / 叢林探險
Track 21	（樂譜11）桃莉的搖籃曲
Track 22	（樂譜11）伴奏音樂 / 桃莉的搖籃曲

Track 23	（樂譜12）飛翔的蜻蜓
Track 24	（樂譜12）伴奏音樂 / 飛翔的蜻蜓
Track 25	（樂譜13）扭扭布魯斯
Track 26	（樂譜13）伴奏音樂 / 扭扭布魯斯
Track 27	（樂譜14）頑皮的巴松管
Track 28	（樂譜14）伴奏音樂 / 頑皮的巴松管
Track 29	（樂譜15）滑溜的義大利
Track 30	（樂譜15）伴奏音樂 / 滑溜的義大利
Track 31	（樂譜16）休息的蜻蜓
Track 32	（樂譜16）伴奏音樂 / 休息的蜻蜓
Track 33	（樂譜17）跳跳布魯斯
Track 34	（樂譜17）伴奏音樂 / 跳跳布魯斯
Track 35	（樂譜18）好動的巴松管
Track 36	（樂譜18）伴奏音樂 / 好動的巴松管
Track 37	（樂譜19）乖乖的義大利麵
Track 38	（樂譜19）伴奏音樂 / 乖乖的義大利麵
Track 39	（樂譜20）中國舞曲
Track 40	（樂譜20）伴奏音樂 / 中國舞曲
Track 41	（樂譜21）兔子在跳舞
Track 42	（樂譜21）伴奏音樂 / 兔子在跳舞
Track 43	（樂譜22）流星
Track 44	（樂譜22）伴奏音樂 / 流星

編著簡歷

何真真　美國Berklee College of Music爵士碩士畢，現任實踐大學兼任講師；也是音樂創作人、製作人，音樂專輯出版有「三顆貓餅乾」、「記憶的美好」，風潮唱片發行；書籍著作有「爵士和聲樂理」與「爵士和聲樂理練習簿」；也曾為舞台劇、電視廣告與連續劇創作許多配樂。

劉怡君　美國Berklee College of Music畢，從事鋼琴教學工作多年，對於兒童音樂教育有豐富的經驗。多次應邀擔任爵士鋼琴大賽決賽評審，也曾為傳統劇曲製作配樂。